U0130274

柳公权法帖品珍

柳公权玄秘塔碑

上海书画出版社

唐故左街僧錄內供表一教談論引駕大德安國寺上座賜紫

大達法師玄秘

塔碑銘并序

江南西道都團

練觀察處置等

2

使朝散大夫無

御史中丞上柱

國賜紫金魚袋

裴休撰

議大夫守右

散騎常侍兖集

賢殿學士兼判

院事上柱國賜

紫金魚袋柳公

權書并篆額

玄祕塔者大法師

端甫骨之所歸

也於戲為丈夫者
莅家則張仁義禮
樂輔天子以樂
世導俗出家則運

慈悲定慧佐生

如来以□闡教利失

捨此□無以為丈夫

也背此以為達

道也和尚其造

家之雄乎天水趙

氏世為秦人初毋

張夫人夢梵僧謂

曰當生貴子即出
囊中舍利使吞
誕所夢僧白畫曰
入其室摩其頂

長頼詫必
六深而當
尺目臧大
五大既弘
寸顯戒法
其方人教
音曰謂言

如鍾夫將欲荷

如来之菩提

靈之耳目固必宥

殊祥竒表歟始升

歲依崇福寺道悟

禪師為沙弥十祀

正度為比丘戒餘崇

國寺具威儀於西

安國寺素法師道　師傳雅識大義於　犯於崇　界律　明寺照律師禀持

湜槃大皆於福祿
奇鑒法師復夢梵
僧以舍利滿琉璃
器使吞之且自三

藏大教盡貯汝腹

矣　經律論無

敲於天下囊括

注逢源會妾酒醞醞

然莫能濟其畔岸

矣夫將欲伐株机

於情田雨甘露於

法種者固必有勇

智宏辯歟無何智

殊於清涼衆聖

皆現演大經於炎

原傾都畢會

德宗皇帝聞其名召
徵之入見大悅與常
貨人之一
道議論賜紫
入禁中
方與儒袍

歲時施異於他等復詔侍皇太子於東朝順宗皇帝深仰其

風親之若昆弟相

與臥起

恩禮特隆

憲宗皇帝製幸其

寺待之□賓发常

承顧問注納偏

孚而和尚符彩

超邁詞理響捷迎

含上旨皆契真

乘雖造次應對來

嘗不以闈揚為務

緜是

天子益知

佛為大聖人其教

省大不思議事當

是時

朝廷方削平區夏縛吳斡蜀瀦蔡薄

郫而天子端拱無事

詔和緇屬迎

眞骨扵靈山開法

塲扵秘殿爲人

靖福親奉香燈

既而刑不殘兵不

黷赤子無愁聲蒼

海無驚浪蓋眾用

眞宗以□□□政

之明効也夫將欲

顯大不思議之道

輔大有為之君固

必有冥符玄契興

等內殿法儀錄左街僧事以摽表淨眾者凡一十爭講淈識經論

裒當仁傳授宗室
以開誘道俗者凡
一百六十座運三
密於瑜伽契無生

於悲地日持諸部

十餘万遍指淨土

爲息肩之地嚴釜

報法之恩前

後供施毀十百方

悉以崇飾殿宇窮

極雕周繪而方丈座

床靜憲自得貴臣

端薦僑戚
嚴金工依
而寶賈慕
礼以莫豪
是致不族
曰讖瞻皆
有　鄉所

千毇不可彈書而

和尚即眾生以觀

佛離四相以修善

心下如地坦無止

陵王公與臺皆以

誡接議者以為誡

就常□輕行者雖

和尚而已夫將欲

駕橫海之大航
迷途於彼岸者固
必有奇功妙道
以開成元年六月

一曰西向右刡而

滅當暑而尊容

坙竟夕而異香猶

爵其年七月六甘

遷於長樂之南遼

遺命茶毗得舍利

三百餘粒方熾而

神光月皎既爐而

靈骨珠圓賜諡　大達塔曰□秘俗　壽六十七僧臘卅　八門弟子比丘比

丘尼約千餘輩或

講論玄言或紀綱

大寺脩禪秉律分

作人師五十其徒

皆和乎祥

為尚不如

達　然此

者出何其

於家至盛

戲之德也

　雄殊承

起弟子義均自政止言筭克荷先業凌守遺風大懼徵獸有時埋没而今

閻門使劉公法

眾深道契弥固亦

以為請顥播清塵

休嘗遊其藩備其

事隨喜讚歎益無

愧辭銘曰

賢劫千佛第四能

仁哀我生靈出經

破塵教綱髙張法

辯孰分有大

師如從親聞經律

論藏戒定慧學深

淺同源，先後相覺。

異宗偏義，執正執。

駿育大師為。

作霜雹趣，真則滯。

涉俗則流象狂猿

輕鈎檻莫收柷制

刀斷尚生瘡疣

有大法師絕念而

遊巨唐啓運

大雄垂教千載貞

符三乘法雄寵

重恩顧顯闡讚導

有大法師逢時感

名空門正關法宇

方開峰嶸棟梁

旦而權水月鏡像

48

無心去來徒令後

學瞻仰俳個

會昌元年十二月

廿八日建

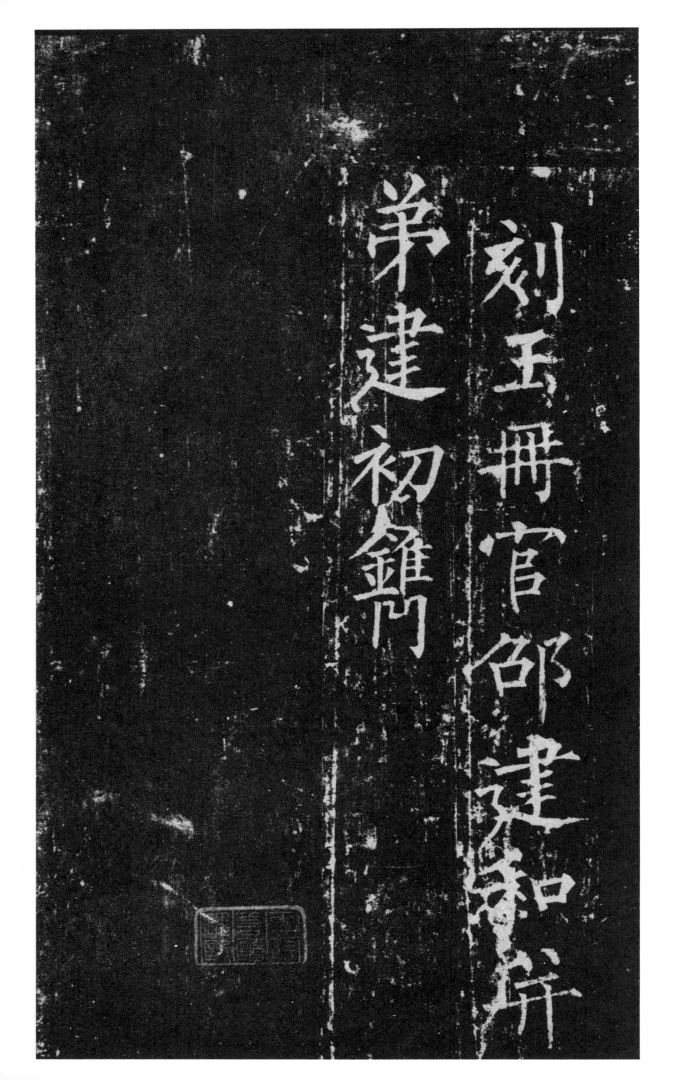

刻玉冊官邵建和并
弟建初鑴門